# 一百件

# 前言

不好意思，
這就是一本**沒營養**的圖文書！！
裡面收錄了**一百則**
貴貴親身經歷的**糗事**，
有些**蠢得離譜**，
蠢到**懷疑自己**為什麼可以
**順利長大**到這個歲數。
有些～相信是非常多人
**也曾發生**過的糗事，
可以**找找看**有沒有你也曾經歷過的呢？

# 一百件笨蛋事

由此開始

# 笨蛋事
## 001

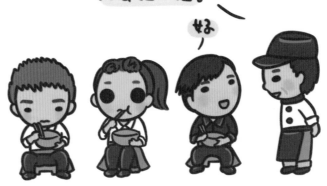

員工們宵夜時間發生的事情～超丟臉！
（沒辦法～我就是常把大便掛嘴上的女生。）

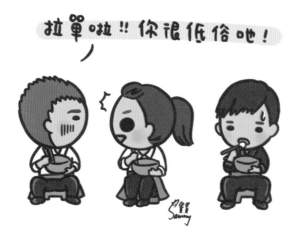

「拉單」的意思是餐廳內服務生進行最後點餐，讓廚房可以收拾整理囉！

眼睛大真的沒有特別厲害...( ● ˇ ● )

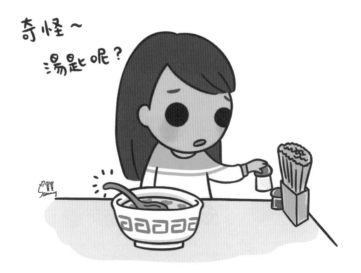

別說你沒有過 :P
專注於其他事情上，眼睛沒有看著飲料～
吸管就這麼插錯洞了！！！

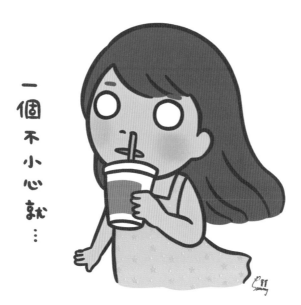

一個不小心就…

躺在床上設定鬧鐘～很容易使悲劇產生。

握著手機一邊思考該設定幾點，好不容易想好了、調好了，就只差一個「SAVE」鍵！大腦就不爭氣地進入夢鄉了……

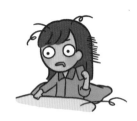

恨的是醒來時手機
停在設鬧鐘的畫面。

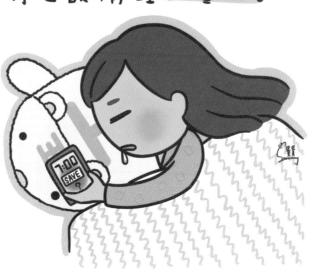

天氣熱熱總讓人會亂說話呢～

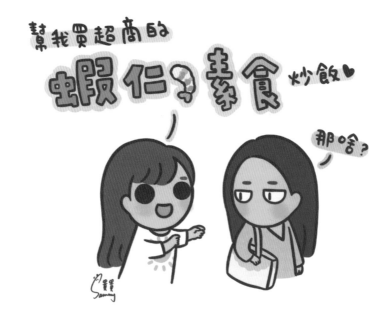

# 笨蛋事
# 006

天哪！我剛做了什麼蠢事?!
有沒有人看到呀??!!!!!

 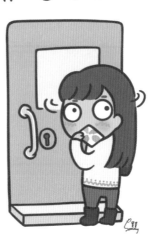

無意識地用悠遊卡「嗶」鑰匙孔……

好天氣就讓人想出去玩！
為了出去玩早起梳了個丸子頭，
完全忘記朋友騎車，必須要戴安全帽……

可以讓我為這顆短命的丸子頭
再哀悼幾分鐘嗎...

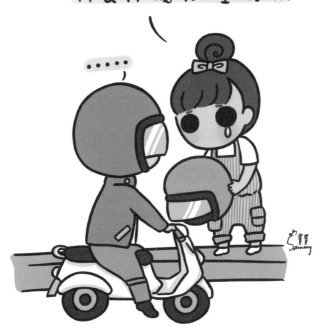

當時手很拙，丸子頭對貴貴來說是大挑戰。( 揹 ...)

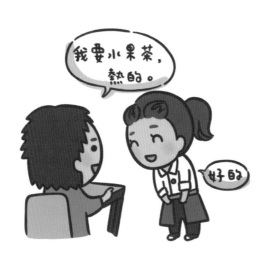

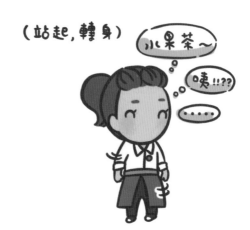

（站起，轉身）

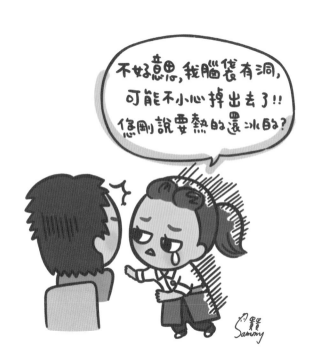

貴貴的獨門絕技～～～～「三秒就忘」！

炎炎夏天讓人好想衝進泳池或海邊噢～
幼稚園時老師會充橡膠大泳池給小朋友們玩水，貴
貴不小心忘記脫內褲，穿在泳衣裡就跳下水了！

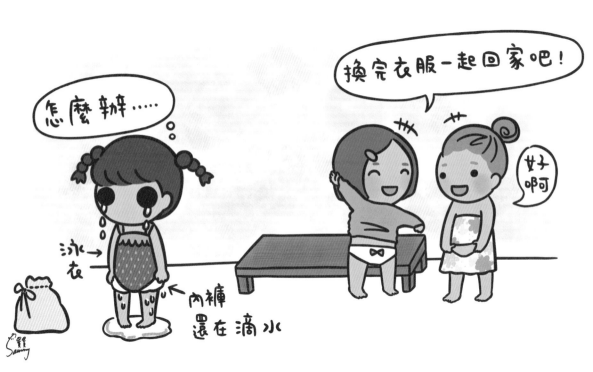

019

夏天室外氣溫高，室內冷氣強強，忽冷忽熱反而更
容易感冒～一直流鼻水...

啊～衛生紙忘記拿下來了 !!!!

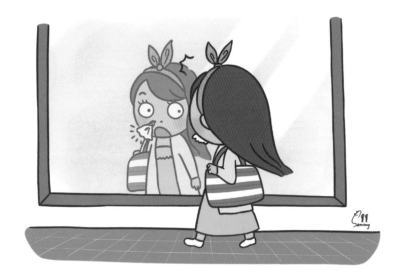

怕冷的人要記得還是帶件外套在身上噢 (^_^

# 笨蛋事
# 011

小學二年級時貴貴是班長，因為同學們太吵衝到講台上要大家安靜，沒想到「天不助我也」來了個地震！

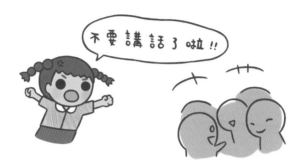

貴貴就跌倒了！！
沒良心的同學們笑得超大聲、更吵！！從此貴貴這班長講話就更沒權威了　:)

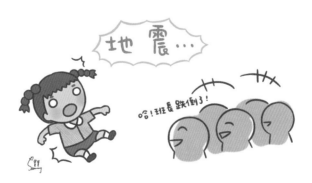

早安～要記得吃早餐噢 ^_^ 但要記得插插頭～

每次烤吐司烤薯餅，都會忘記插插頭 :/
永遠記不得也很困擾呢……

還以為把血絲拉直、移到邊邊，看不到就沒事了。

做這蠢事，
反而用眼過度，
血絲更嚴重...

錯誤示範
嚴禁模仿

說夢話最糗的是自己不知道，其他人卻聽得一清二楚！

那天不知道夢到什麼了，隱約覺得涼風徐徐吹來，好不暢快。貴貴在輕飄飄的夢幻世界中，不自覺脫口而出震鑠古今的文青詩篇，讓貴媽感動到以為家裡誕生了一位大文豪呢！

啊——那就是風!!

我女兒以後一定是個詩人♥

等一下,為什麼貴媽會在那邊偷看貴貴睡覺?

以前貴貴是標準好學生～^^

但是是個不怎麼聰明的好學生就是了 ...

# 笨蛋事
# 016

把襯衫內外穿反。
厲害的是～
釦子都釦起來囉！！

小時候常常把想像中的怪物畫在牆壁上，每次經過都嚇一次！

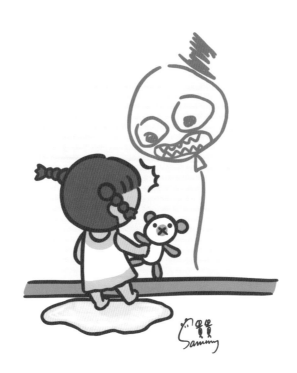

阿嬤家的牆壁上滿滿都是姊姊跟我的塗鴉，
阿嬤都會等我們畫完後，
再發給我們一人一支牙刷，叫我們去刷牆壁。

# 笨蛋事
# 018

我真的不是故意的真的不是故意的！！(>___<)

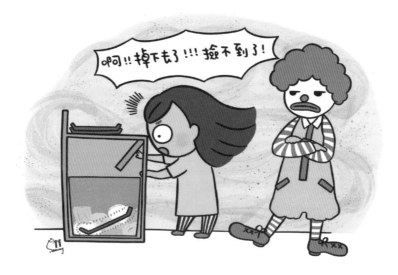

從上高中後就不怎麼認真念書，唯一一次上台領獎
就穿錯襪子。（好像是攝影比賽得獎吧）

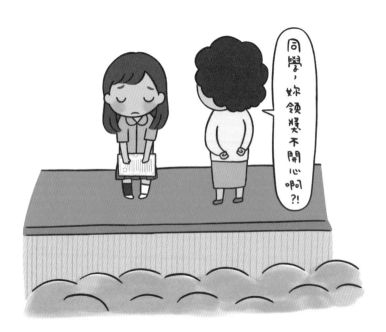

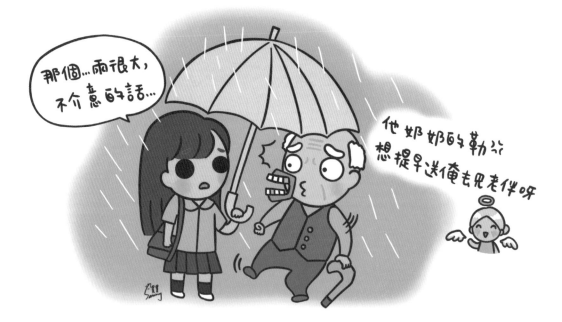

高中時有一次好心地問淋雨的老先生要不要撐傘？
結果嚇到他！他拐了一下！（好險沒跌倒

但我不懂為什麼為什麼啦～我很像鬼嗎？

小時候非常非常非常擔心長大後得嫁給爸爸好友的兒子。（電視不都是這樣演嗎？）

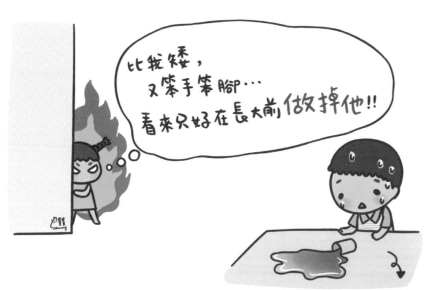

打翻葡萄汁，
  從此叫「🍇」，
    根本不記得他本名。

貴貴不但認路的功夫不太行，就算到了目的地之後，也未必就是我要找的地方。

就像我永遠記不得表妹家大門的模樣……

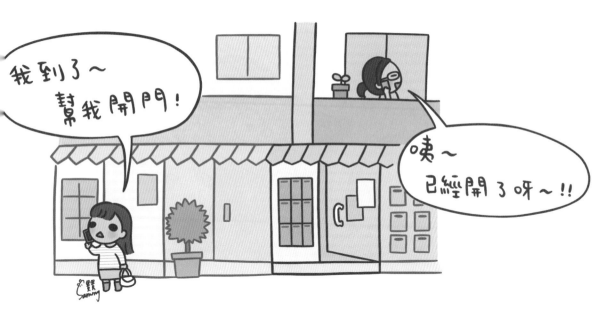

自己左腳絆到右腳……
就不多說了。

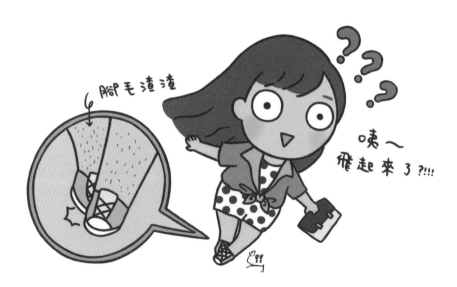

# 笨蛋事
# 024

腦袋空空地去上班、下班，
那些打電話訂位的客人的名字
常常忘記字要怎麼寫～
要重新讀國文了！

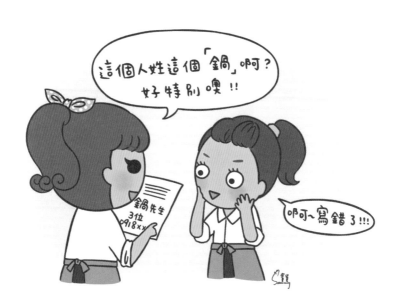

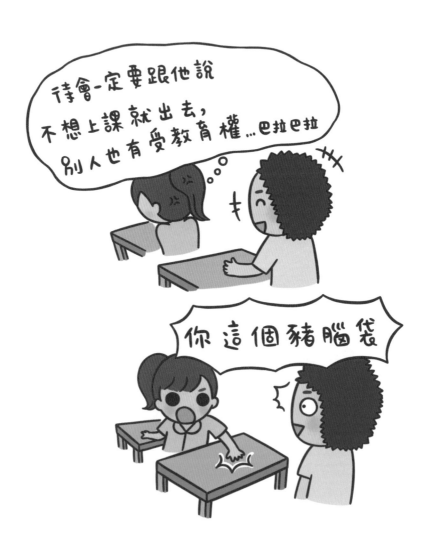

常有人說貴貴講話很溫柔，問我會不會發脾氣？
嗯～我很愛生氣（會傲嘟嘟～），但不會大吼大叫。

這輩子唯一一次對人大叫是在國中，因為後面的同
學實在是太吵太吵了！當下已經想好一堆待會要大
聲跟他說的道理，沒想到一回頭就腦筋一片空白！
只罵出了「豬腦袋」……

結果全班跟他都在笑……自己卻哭不停……（被罵
的同學整個傻眼

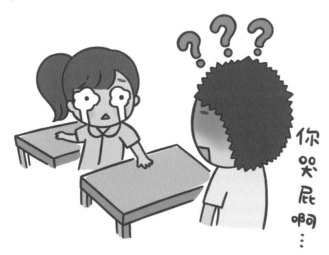

從此明白自己……完全沒有兇人的天份呢！

好丟臉好丟臉……
這可以說是頭髮多的好處＆壞處嗎？

話說小時候就懂得用各種顏色的筆來妝點自己（物
理），說不定我其實是走在時代尖端的女性呢！

同學表示:根本只是一個行動筆筒而已。

# 笨蛋事
## 027

說話就算了～連打字也被影響 :<

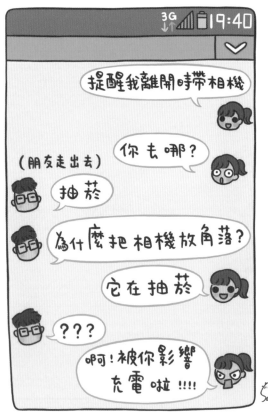

走一走總是不自覺擦到牆壁，很奇怪。
真希望有貓咪鬍鬚～～可以判定寬距！

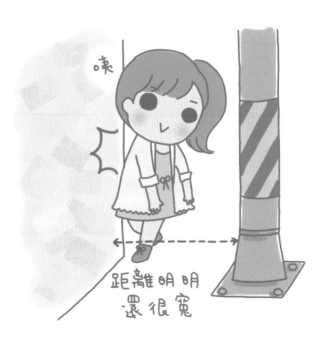

嗚

距離明明
還很寬

這點跟媽媽一樣，她也是會一直撞電線桿、擦牆的人。
而爸爸的樂趣就是～～～什麼都不說，看著她撞上去！！

為學校作業借了阿嬤家拍片，演員是我可愛的姪女～想說逗她開心，在冰箱上畫箭靶給她玩，結果擦不掉！

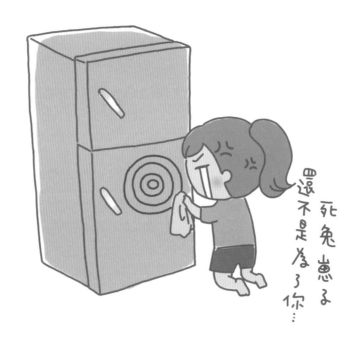

死兔崽子還不是為了你…

更可惡的是這小兔崽子跟她爸一起笑我（T_T

好險最後是有擦掉～但有微微痕跡，
那陣子阿公阿嬤回台北住，
依照到現在還沒開口唸我的情況看來～
痕跡應該是不明顯，老人家眼睛不好沒看出來
好險呀～～～ヽ(ˊ∀ˋ)ﾉ

貴貴一直不敢看鬼片。

小時候看了一部關於小丑的鬼片，從此很怕小丑。

就把小丑娃娃丟在床底下，希望他不要生氣才好⋯⋯

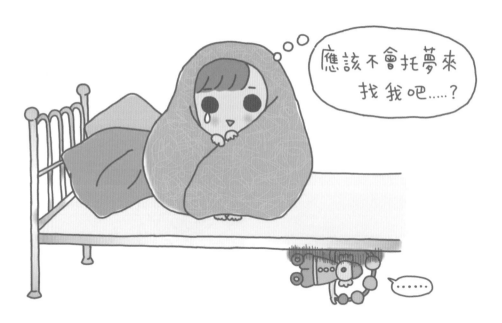

誤把老爹洗髮精當沐浴乳使用。

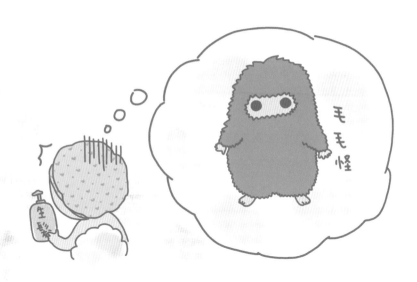

相信這是大家幾乎都曾發生過的類似事情吧（＝Ｖ＝
最近又發生把洗面乳當牙膏使用……（已尖叫）

真的很容易被別人說的話影響耶～
同事用耳mic告訴貴貴她要去廁所，
結果就……

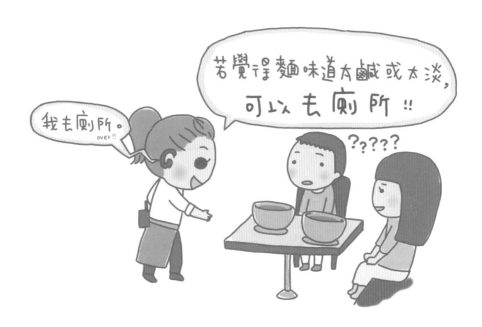

貴貴打工的餐廳，招牌餐點是牛肉麵，上菜牛肉麵時都會告知客人：
「若覺得湯頭太鹹太淡 都可以做調整」←原本應該說的話 :))

小學時自告奮勇下樓幫媽媽買咖啡。
上樓梯想學非洲婦女把東西頂在頭上……失敗。

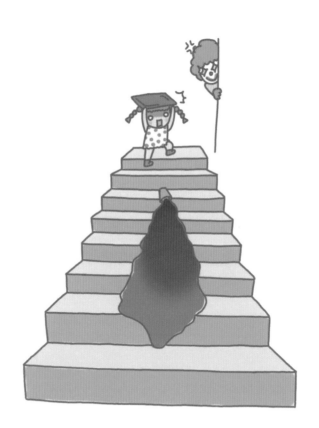

# 笨蛋事
# 034

跟朋友說總有一天我要學會開車騎車，朋友回我：
「請放過路人」。

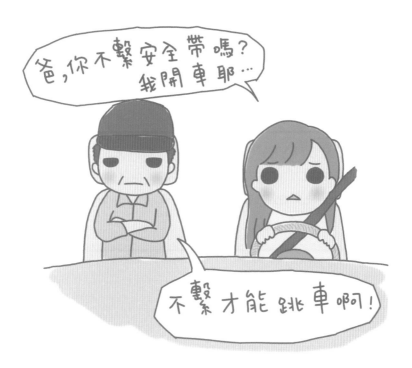

# 笨蛋事
## 035

在日本，要離開經紀公司時，
想要開心地跟大家說：「我們要走了」！
卻大喊成：「我要開動了」……

超糗 ಠ_ಠ

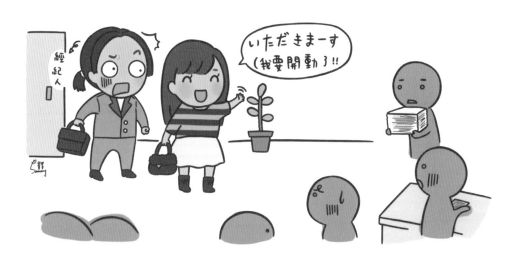

一般應該要說 いってきます（i --te-ki-masu）。
但我說成 いただきます（i-ta-da-ki-masu）。
意思從「我出門囉」變成「我開動囉」！

某天心情差到極點，在學校偏僻的教室外放聲大哭。
鐘響後……原來裡面有人。

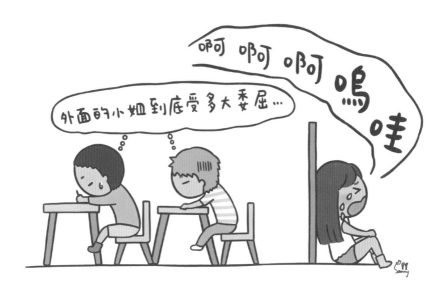

每個出來的同學都用異樣眼光看著我，丟臉死了啦！

是相機啦大姐！！！！
是相機啦大姐！！！！
是相機啦大姐！！！！

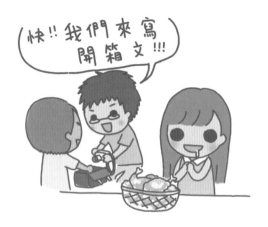

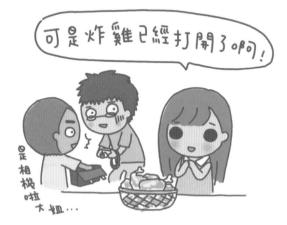

有誰會寫炸雞開箱文……

一個不小心，讓吧檯內下了點小雨。

打工時期，自從進了吧檯工作，深深感覺自己是～
全世界最笨手笨腳外加智商可比阿米巴原蟲的人！

萬分感謝吧檯各位的包容與耐心⋯⋯

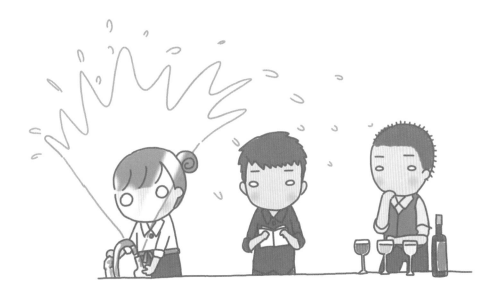

這應該是大家都有犯過的錯吧？！

只是這次特糗在～貴貴是在常拍網拍公司廁所發生！
不是與路人面對面啊...那家網拍公司的人都看過
我的臉！！

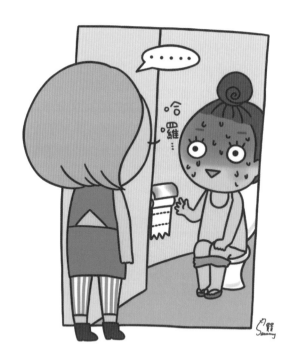

# 笨蛋事
# 040

總有一天會殺了自己......？

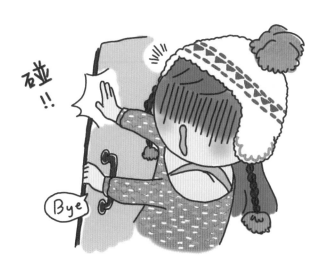

貴貴會說一口好台語 :)))

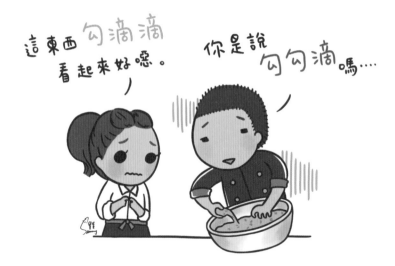

這東西勾滴滴
看起來好噁。

你是說
勾勾滴嗎...

才怪。

啊拍謝……按錯鈕了 。

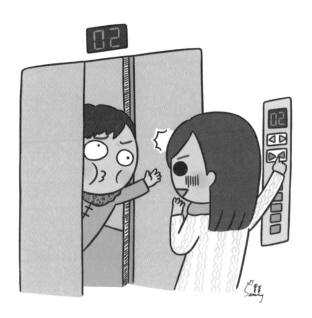

媽媽總說貴貴太鎮定，包括溺水時～

也不會掙扎、也不會呼救，就靜靜地沉下去了...

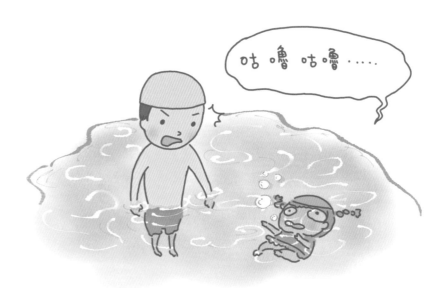

咕嚕 咕嚕.....

接下來的圖片色調會比較柔和，這是貴貴有一時期偏好的色系～
因為都很喜歡，就保留在書內未再重繪囉！

每次從吧檯下班至少帶一個傷走，可憐的手手委屈
你了……

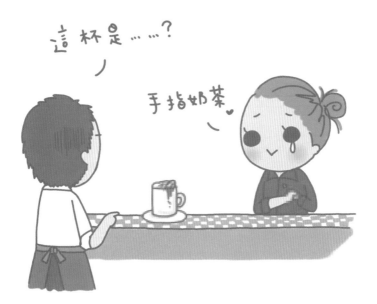

趁沒人時偷偷快放個屁~

忽然一枚帥哥,
從超商走出......

擴散的屁

靠杯!!!!!!
我的屁味還飄散在那呀!!!!!!!!

一場美麗的邂逅……掰。

小時候和姊姊吵架，但是貴貴很笨、反應又慢 :((
電視不是常演：「我要判你有期徒刑 / 無期徒刑 ...」？
不知不覺就被小孩子套入了ヽ˙ɜ˙ノ♬

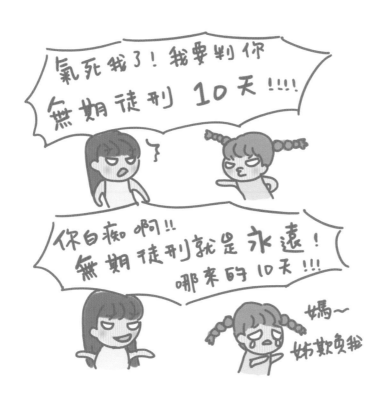

# 笨蛋事
## 047

流行短版上衣，拉起來就春光無限好呀……

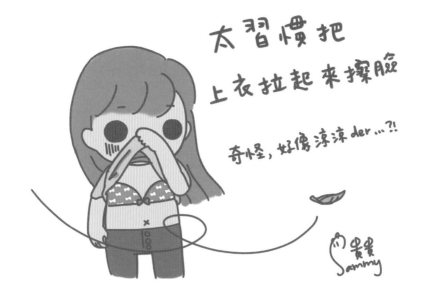

太習慣把
上衣拉起來擦臉

奇怪，好像涼涼der…?!

貴貴
Sammy

跟貴貴打麻將～
不用動什麼腦筋大概就知道有哪些牌了！

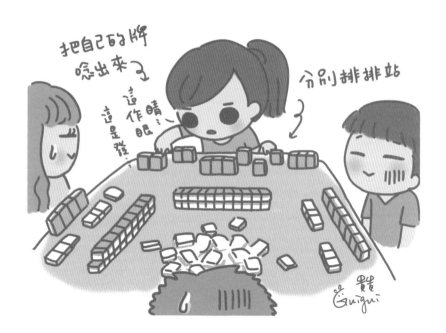

小時候好玩上過幾堂唱歌課，《香水有毒》這首歌
的最後一句老是唱不好。
狂被老師糾正～再一次！再一次！！
好死不死歌詞是……

「我永遠都學不會～ ♩ 」 」 ^ 3^)/* ～

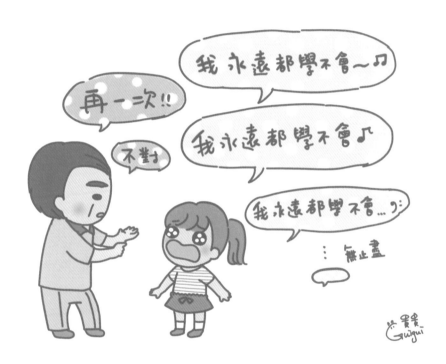

聽說貴媽在外面看，笑到快瘋掉。女兒這麼認真～居然被嘲笑！
（還是她指定貴貴得學的歌捏）

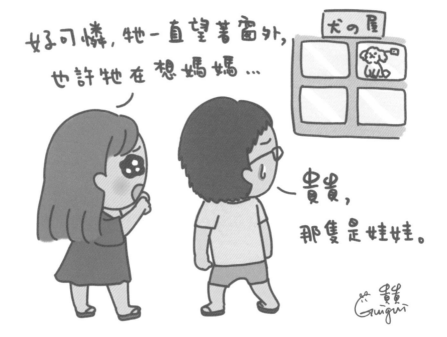

常覺得寵物店的小動物很可憐，還沒斷奶就被迫跟媽媽分開，關在小小的籠子裡販售。
但是還沒看清楚就脫口而出太丟臉啦～～是誰把娃娃關在寵物店櫥窗裡？！

小叮嚀：請領養代替購買噢♥

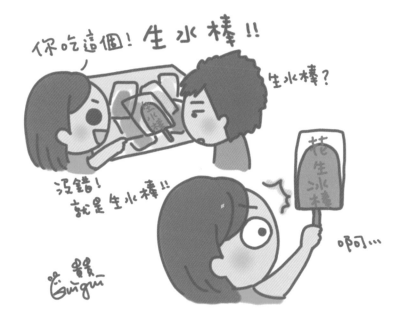

真是丟臉丟到家！ヾ(°工°)ノ

跟朋友正在挑冰棒～雞婆地逐一介紹，
指著其中一款大喊：「這是『生水棒』」！
朋友問什麼是生水棒？
貴貴還說：「就是類似清冰阿！但這用生水做
的！」
等拿起來時發現……有些字和筆劃沒看到……

……它是「花生冰棒」。

生水做的冰棒能吃嗎？貴貴你在自信什麼……

到家時，媽媽問我為什麼把裙子卡在褲子裡？

天阿！！難道我真的一路這樣回家嗎？？？

離開球場後先是跟很多象迷朋友們說掰掰，還有騎 ubike 剛好經過象巴說掰掰，又搭了捷運，還買了滷味，跑到超商裡面晃晃 ... 我真的這樣一路走回家嗎⋯⋯

# 笨蛋事
# 053

太專心聽來電答鈴～一接起電話立馬忘記找朋友做什麼！或是來電答鈴太難聽，想怒摔手機！太好聽則是跟著唱～

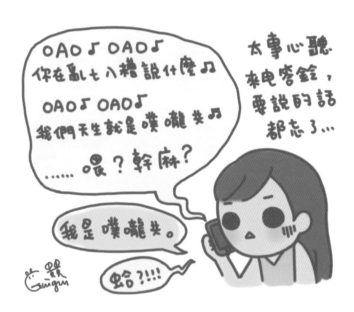

朋友接起電話後還是繼續唱給對方聽。

原本想說朋友打來說第一聲：「喂？」時，還可以優雅地喝一口水邊聽～

沒想到……自己是個無法一心二用的人。不小心……含了手機、把水貼往耳朵倒！！
發生在人多多的捷運站門口真的超糗……

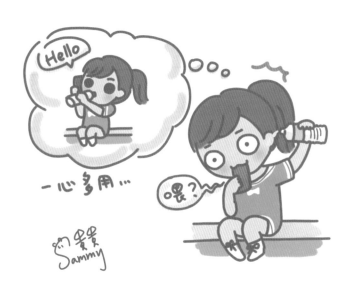

# 笨蛋事
# 055

幼稚園時都是給阿嬤帶，
在家閒著～
只好盡做些蠢事。

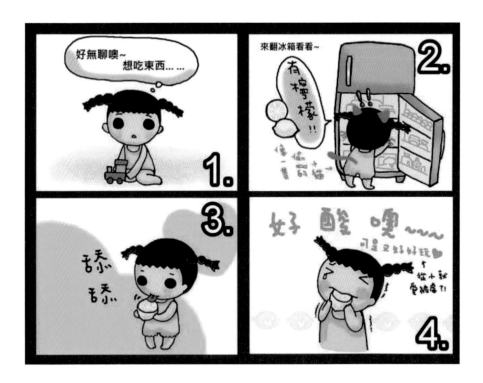

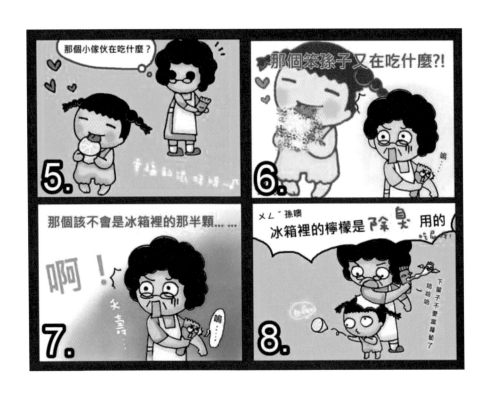

這篇最特別！算是貴貴第一次接觸繪圖板，畫得極醜～但很有保存價值吧（？

剪頭毛時發生的事情～講完之後好糗噢 @m@
對齁～設計師是要看我的頭！

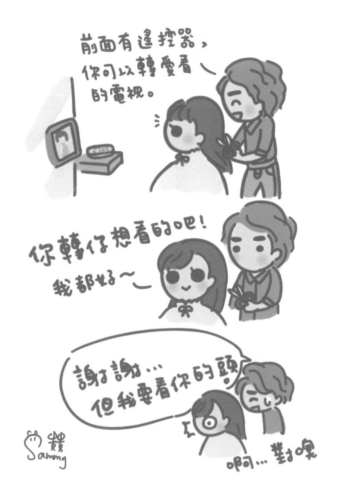

（PS第一年，貴貴髮色是紫紅色）

糗的是在走廊上人來人往，都看著貴貴弓箭步定格在那許久……

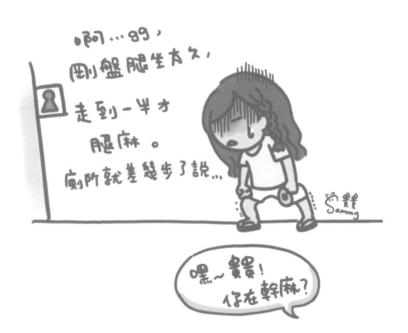

塞了一張小朋友進加值機，忽然發現不能選擇加 200！只好按「退幣」...

結果就發生悲劇啦 ..... 整整 20 顆 50 元銅板嘩啦啦掉落下來～就像中了小鋼珠！！可是一點都不開心啦～響亮的聲音迴盪在捷運站裡～～～呀 >_<

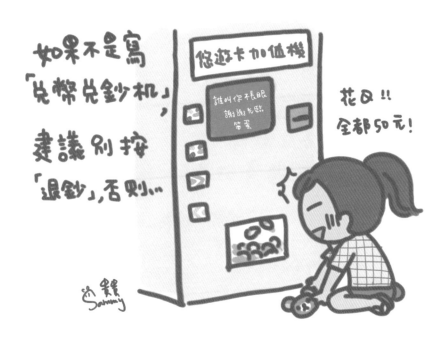

更丟臉的是還得蹲在那慢慢撿起它們⋯⋯

# 笨蛋事
# 059

老闆：怒！！

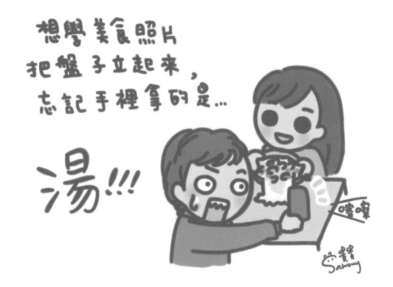

想拍美食照片
把盤子立起來，
忘記手裡拿的是...

湯!!!

吃了一半說......。
咩......？！

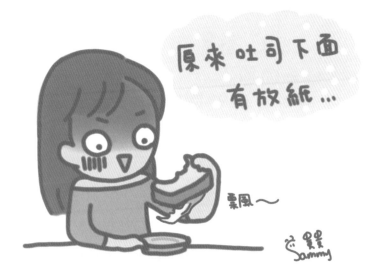

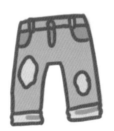

我有一件
洞破超大
的牛仔褲,

很多人都會
好奇問我：
「怎麼會買破那麼大？」

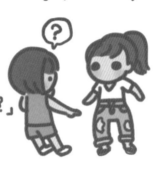

其實是…

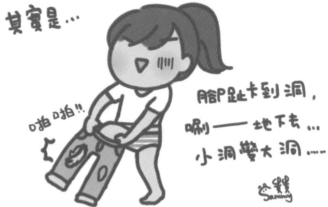

腳趾卡到洞,
唰——地下去…
小洞變大洞……

破到內褲都快看到了……

嗚嗚……
一失手就跟戀愛滋味美美電眼說掰掰 >＿＿<

一般在貼假睫毛，
　應該是長在眼尾，短在眼頭；

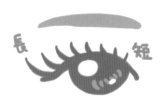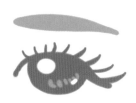

長　　短

閃閃動人～
有戀愛滋味

可是今天 貴貴 貼反了...

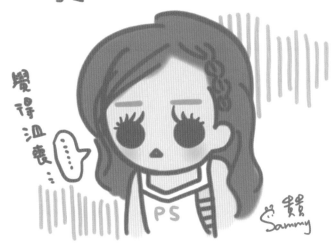

覺得沮喪…

……

PS

Sammy 贊

嗚嗚嗚...我對不起在電話那頭的你。

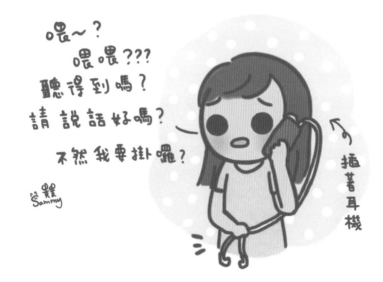

常常貴貴都看不到最大件的東西，差點跟蛋黃哥說掰掰。

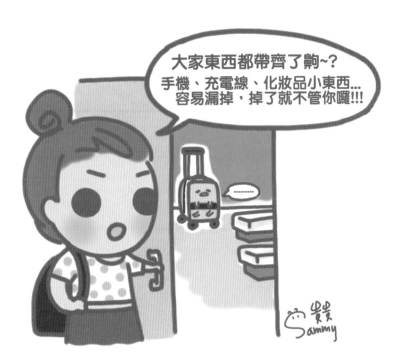

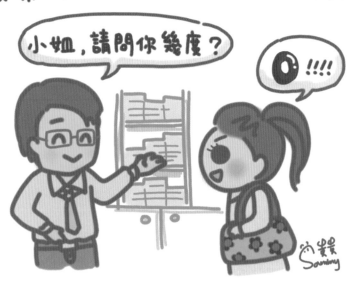

店員哥哥問：「小姐，請問妳的度數？」
不小心自信大聲地回答成自己的啦......(( 哭
結果被整間店店員們嘲笑，還笑著說：「透明的沒
有 0 度唷～～～～ 」

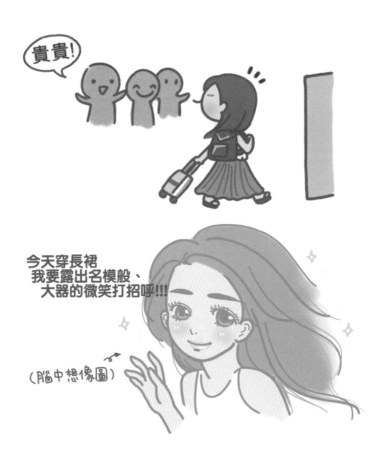

到球場時～球迷朋友跟貴貴打招呼的瞬間...
就 GG 了。

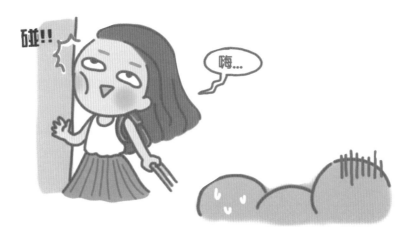

過去總覺得走路不看路～撞到門是一件很誇張的事！（啪！自打臉）

# 笨蛋事
# 067

就在豆芽面前掛內褲失敗！！
完全沒想到轉衣架時，需要點空間。

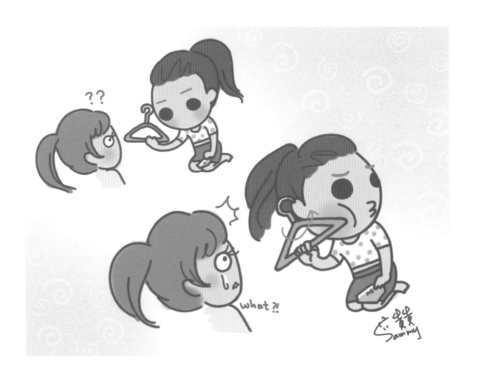

球場有「涼水季」主題日，讓大家可以拿水槍在球場內互射～夏日消暑！
結果貴貴把官方的強力水槍拿反……
還想說這水槍握把設計好奇怪歐～＞〰＜
統一教練團和球員們，我對不起你們……
真的不是故意的～真的對不起 Orz

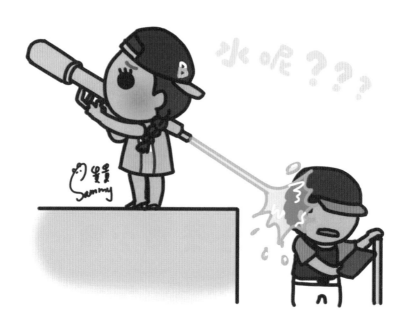

炒一條半的小黃瓜～加了一整罐沙茶！
想說剩下的沙茶也不會用～丟了多可惜。

來做
小黃瓜炒沙茶！

可是平常沙茶很少用⋯

那就
全下吧！

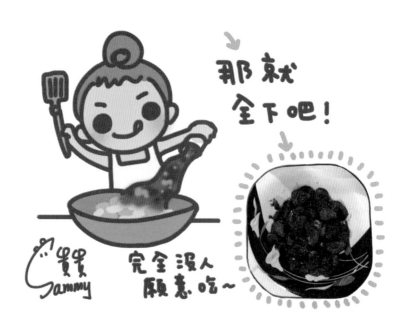

貴貴
Sammy

完全沒人
願意吃～

現在想想，這什麼神邏輯……（貴貴煮的菜，吃了會送醫～

我要點一個冰的摩摩喳喳~
兩個熱的芋頭紫米~
還有一個冰的冰淇淋!!

冰淇淋有熱的嗎?

可以用喝的阿~

嗆什麼嗆什麼啦（┳〜┳）
朋友跟服務生一搭一唱〜你們是壞人！！

問題：為什麼貴貴很久沒自拍啦？

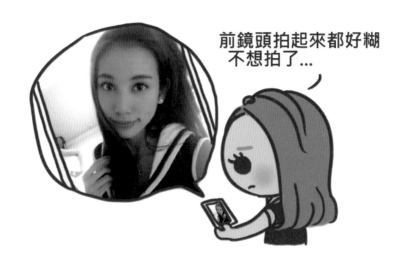

前鏡頭拍起來都好糊
不想拍了...

將將將將～你有猜到了嗎？
原來是前鏡頭的膜沒撕掉～貴貴覺得自拍很糊才都不拍啦！誰會知道有些保護貼的前鏡頭有個小小的膜啦(ㄒ ＾ ㄒ)～哭

(半年後，
　因為手機螢幕貼刮痕太多，拿去重貼~)

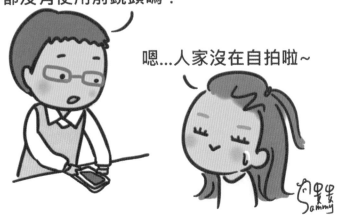

小姐你前鏡頭的保護膜沒有撕起來耶!
都沒有使用前鏡頭嗎？

嗯...人家沒在自拍啦~

不知道大家會不會也在「燒聲」時特別愛講話？
總覺得聲音特別有磁性～

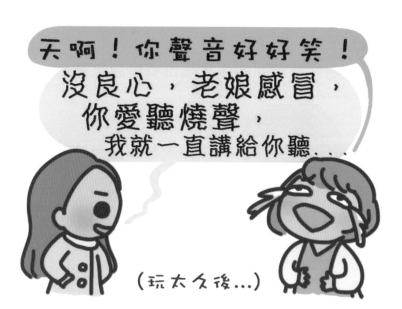

所以一直講一直講……

最後就完全沒聲音惹（ㅠ_ㅠ）

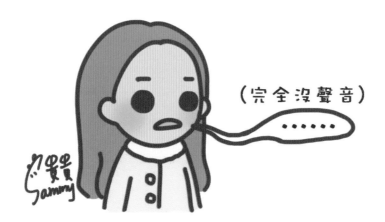

（完全沒聲音）

搭高鐵下車前要把椅背回正，怎麼拉都沒反應～
跟旁邊的晴兒說我的椅背壞了：(

（下車了～要把椅背回正。）
咦～我的椅背好像壞了？

卻看到晴兒的椅子被回正了！！！

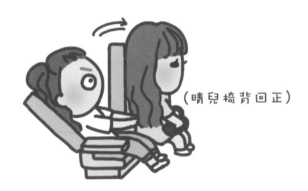

（晴兒椅背回正）

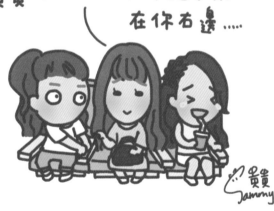

貴貴～你的椅背把手...
　　　在你右邊.....

晴兒還超冷靜地說貴貴拉錯邊～ Peggy 在旁邊笑很開心。

# 笨蛋事
# 074

我們全家人都是兇手！！！！

嗚…..我有照著老闆的話，
一週澆一次水啊！仙人掌怎麼淹死了？

我怕你沒澆，
我澆了。

我也是。

我…

蟲蟲

蟲姊

蟲媽

蟲爸

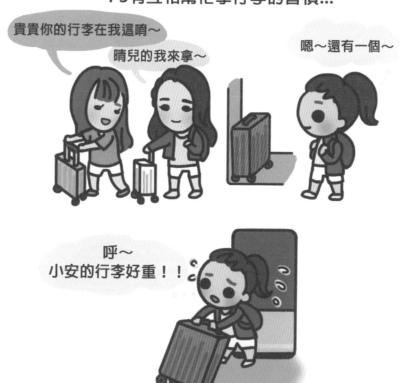

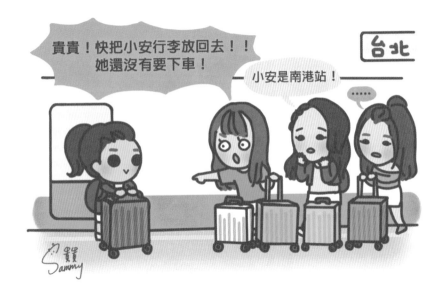

自信滿滿地表示很會用 Google 地圖～一上車就尷尬惹...

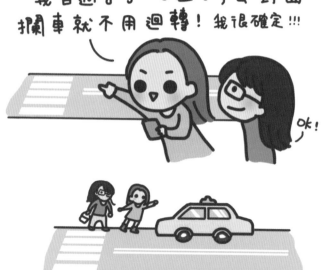

眾目睽睽之下～掀了白白的裙子！！！！！！

可愛三連拍！！

最後一張～
來把白白抱起來好了！

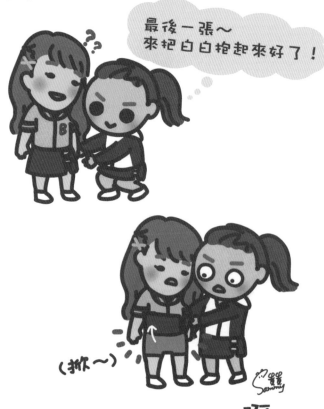

（掀～）

啊 ...

一天三餐都吃「睡前藥」，啊…為什麼好想睡？

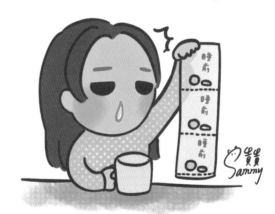

吃了三天感冒藥才發現，
原來有分「睡前藥」!!

一早工作前補髮粉時就悲劇惹……
灰頭土臉一整天……

髮粉蓋子鬆開...

# 笨蛋事
# 080

也太後知後覺了吧～大姐？

插頭都掉了
還在繼續夾...

怎麼不燙？

Sammy

太習慣幫人拍照數 3、2、1 了！

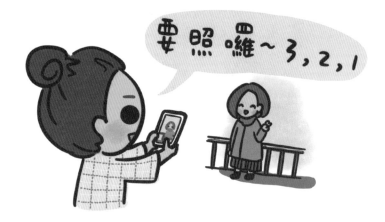

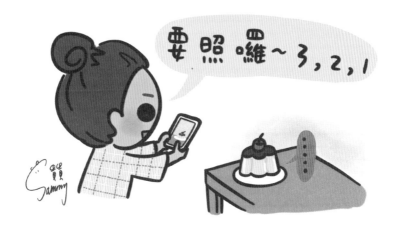

偷偷跟你們說～包括一個人自拍時，偶爾我也會不小心說 321……

# 笨蛋事
# 082

染髮中去個廁所⋯染膏「ㄍㄜˊ」到髮廊牆壁，
最後還在廁所幫人家擦牆壁 ╮(╯＿╰)╭

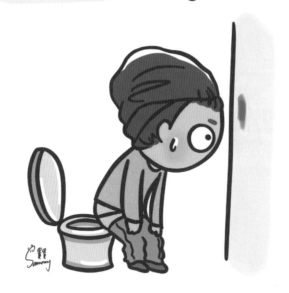

啊⋯染髮染膏ㄍㄜ到了。

啊啊啊啊………頭髮被夾住了～
還好那是車廂通道的門，不是下車的車門。不然就
要一路跟著高鐵跑了！

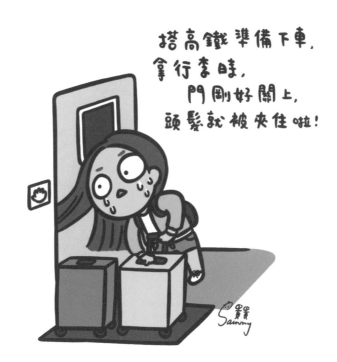

搭高鐵準備下車，
拿行李時，
門剛好關上，
頭髮就被夾住啦！

想說人潮眾多，站邊邊～
拿行李比較不會擋到大家，結果撞到上方置物架！
啊嗚～～～就當自己長太高吧！

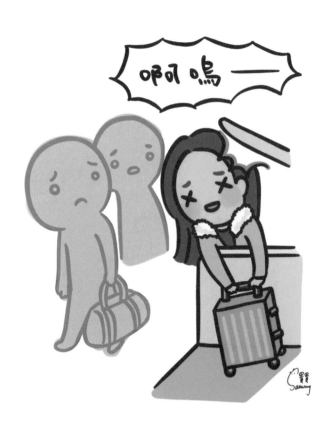

被自己的口水～嗆到了 (T^T)

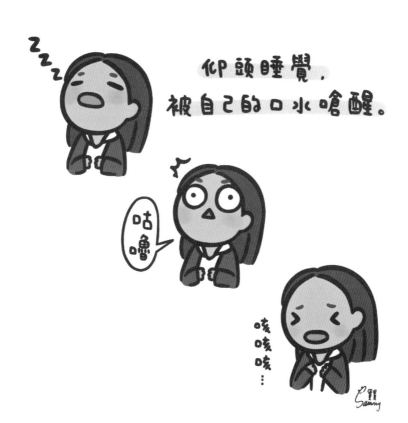

仰頭睡覺，
被自己的口水嗆醒。

咕嚕

咳咳咳…

某天在朋友面前做料理時，朋友問：「你會打蛋嗎？」
貴貴超有自信地說：「當然會啊！」
然後把蛋敲在平面桌子上……
（怎麼不是敲邊邊角角啊啊啊啊啊啊啊？！

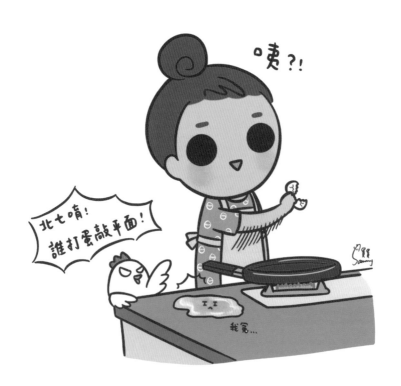

有沒有人也是手自帶肥皂～拿什麼都會飛出去的
類型？

（噴出去的食物、橡皮、化妝品、3C 多到不行
……嗚嗚）

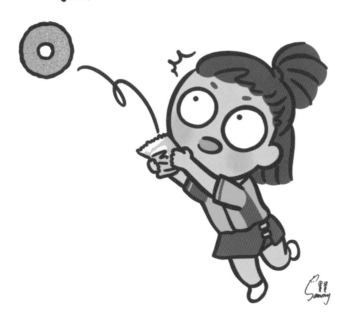

辮子綁在這裡，
耳朵會不會卡卡的，不舒服？

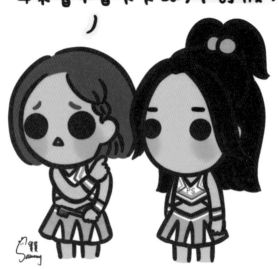

哈囉～ 耳朵，
　　你會不舒服嗎？

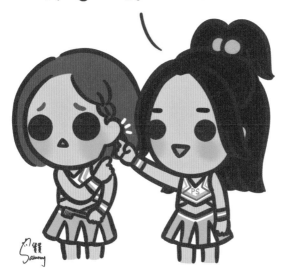

Peggy 表示：

「耳朵長在你身上，
　怎麼會問我呢？」

Peggy 真的看了很久，最後傻眼地問候了我耳朵。

在整修工作室期間，
整天補土、磨平、油漆後全身都是灰，
洗完澡後傻眼怎麼右手還是黑的？！

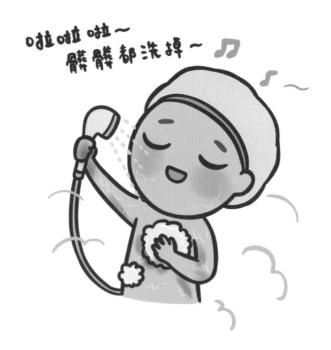

啦啦啦～
髒髒都洗掉～ ♫

原來是沒洗到呀～

洗完澡才發現...
乾，
　　忘記洗右手了。

· · · · ·

平常洗澡都只是讓水流過身體膩～？

有一次從台北到台中，下高鐵後才想到當天晚上跳球賽的鞋子…
還在高鐵置物架上啊(⊙。⊙)！！

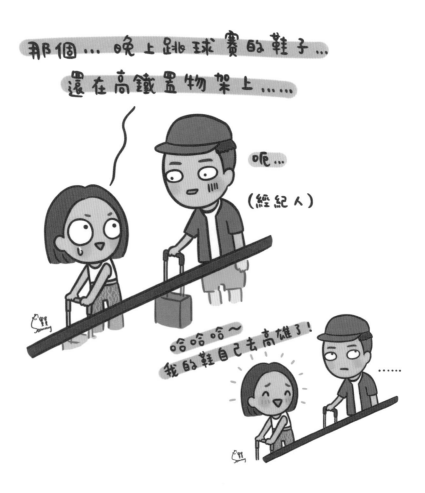

最後只能去高鐵站填寫遺失物表格，高鐵人員說會請車長去找鞋子，找到就跟我約時間回高鐵站拿鞋子。

可是待會彩排我應該會忙到沒時間接電話，
所以就填了經紀人的名字，填寫時還寫錯姓氏（ㄙ、）
經紀人你以後就叫「小染」吧！

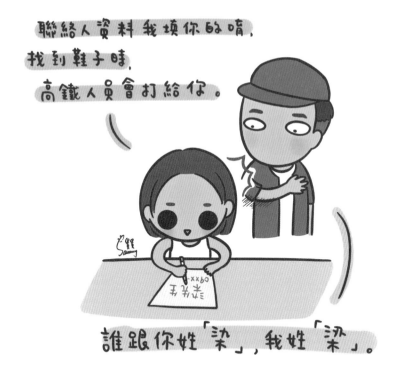

聯絡人資料我填你的唷，找到鞋子時，高鐵人員會打給你。

誰跟你姓「染」，我姓「梁」。

對了！我到現在還是不知道小染名字後面兩個字哪個先哪個後？

活到這麼大，從來不知道鋁箔類不能拿去微波呢！
（超級危險！！！
當微波爐開始冒煙，我只覺得裡面閃電好美啊～～
同事超害怕有一天我會炸了公司。

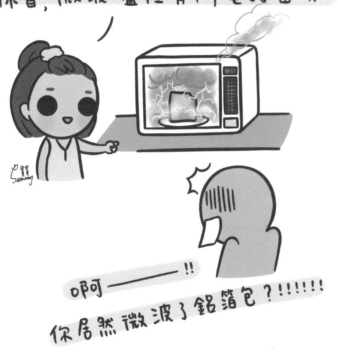

# 笨蛋事
# 093

許多粉絲都會在貴貴的公開活動到場支持，時間允
許情況下會多聊個幾句⋯⋯
看到之前發文說出車禍的粉絲朋友來到現場，並且
身上毫髮無傷，忍不住高興地恭喜他康復出院！

結果他一臉疑惑地說：「我沒出過車禍啊」。

啊啊啊啊啊啊啊啊啊啊 --------------------
認錯人了啦！！！

最後跟這位被誤會的粉絲朋友要了地址，寫信去道
歉！不然感覺不吉利～對他不好意思！

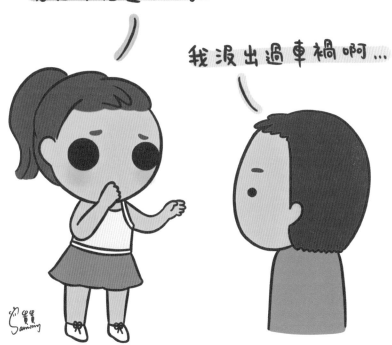

嗯……

倒糖果給朋友，
只倒出…防腐劑!!!

（縮小…）

誠意好嗎!
拜託妳有點

防腐劑

Sammy

想靠近到落地玻璃窗前看鴨子，不小心被旁邊自動門感應到，自動門就打開撞到貴貴啦！（看鴨子也太專心⋯⋯完全沒注意到門）

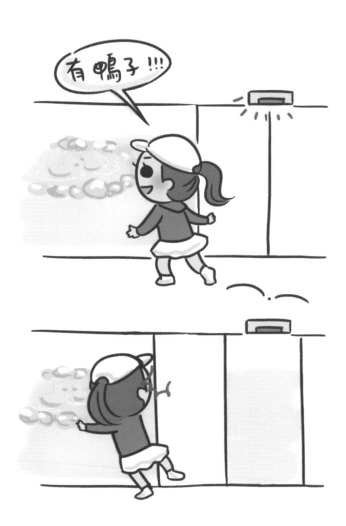

穿雨衣總是找不到「頭」的洞在哪呢～
穿到「手」的洞真的超卡的啦～～～～～～

帶著放空的腦袋，在人潮湧現的尖峰時段進捷運站……
怎麼「嗶」不過呢？

啊～～～～～～拿錯了！！
（（希望後面的人沒有看到呀～

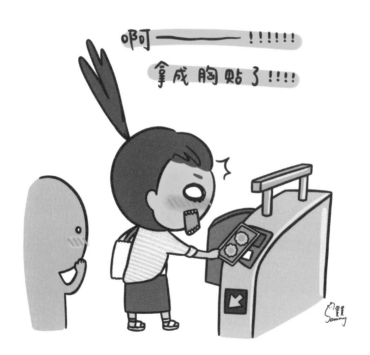

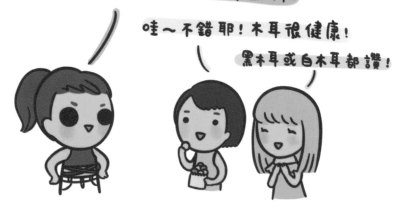

這夜市我很熟！
帶你們去買一家超好喝的木耳飲料！

哇～不錯耶！木耳很健康！

黑木耳或白木耳都讚！

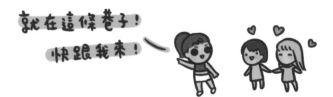

就在這條巷子！
快跟我來！

夜市本人表示：誰跟你很熟啊……

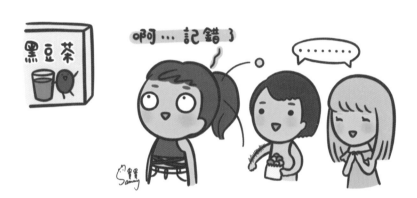

很久很久以前參加公司活動，
遇到藝人綠茶，他禮貌地寒暄幾句……

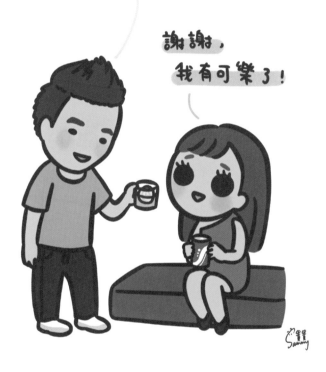

後來多年後再度遇到，好在他本人早就忘記這件事情啦～他也說沒關係！

發生在之前寫真書的簽書會，簽書會時的自拍大合照
真的難倒我啦～（超不會自拍）
先是完全切掉自己，還有那比 YA 的手……
最慘的是在眾目睽睽之下，手機就這樣掉下來命中
我的頭！

要拍囉～ 3, 2, 1

啊啊....

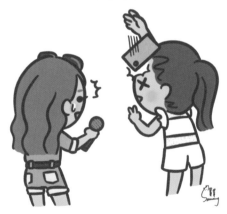

拍完立刻掉手機砸到自己的頭！

# 同場加映

同樣是簽書會發生的事，這次是在台中的簽書活動。我在**戶外**人潮洶湧的**廣場**的大型**舞台**上（天啊到底有多少人看到……），居然把手上的海報當成是**麥克風**在講話，當場真的羞愧到跑去撞牆 >///<

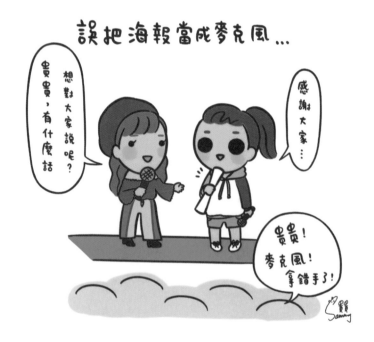

也還好沒把人家的舞台背板撞壞，不然下一件笨蛋事就是在警察局發生了!?

附上事故現場的畫面，結果事後看影片才發現我畫錯手了 XD
反正這本書就是笨事大集合，所有的瑕疵錯誤都是笨事的一部份嘛～（可以這樣裝傻帶過嗎）

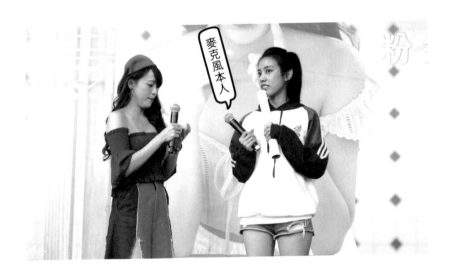

麥克風本人

粉

感謝球迷朋友 Jacky Hsiao 狠心提供畫面 Orz

我覺得我很聰明啊

★影片網址★

https://youtu.be/voMhq4b1uYs?t=1293

# 永無止境的笨蛋事

廠商加碼

早在「一百件笨蛋事」這本書出爐之前，貴貴的笨事就悄悄破一百了～（請問這樣該得意嗎？）

有些發生過的笨事我已經忘記了，但不少球迷朋友很「好心」幫忙回憶，提供了他們親眼目睹的貴貴耍蠢現場，這篇就來加碼分享其他幾則內容吧！

◎來自球迷朋友 R 熊儿 的提供

聽說我加入 PS 第一年，去花蓮球場的火車上，就讓其他啦啦隊員傻眼了⋯⋯

真不知道自己手腳有時這麼不協調，為什麼還可以當舞者？

跳高宇杰應援，敲到自己的頭。

(這兩位不約而同跟貴貴說了同件事情，太經典了～必須記錄)

◎來自球迷朋友 刀哥 的提供

在台中中友百貨辦《眾望所貴》寫真書簽書會時，
差一點走丟……

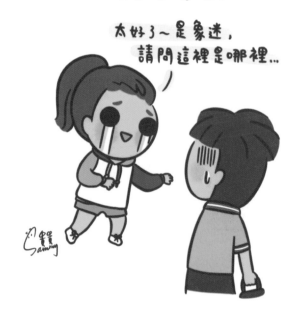

在百貨公司內迷路，
　　找不到自己簽書會場地。

太好了～是象迷，
　　請問這裡是哪裡…

只能說球迷朋友們太熱情啦～尤其在一局上和七局下半開始前的局間歌，是大家最愛跟我們揮手打招呼的時刻，很想給予回應，又很怕沒有乖乖跳完整的局間歌……

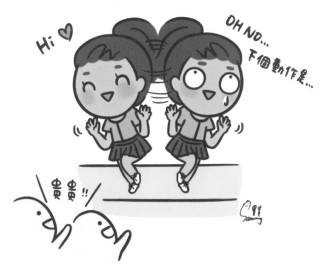

邊跳應援邊跟球迷們打招呼，
然後就忘記動作了。

◎來自球迷朋友 火腿蛋 的提供

一個人在旁邊「勇氣、熱情～揮灑在球場上」，跳得非常開心……

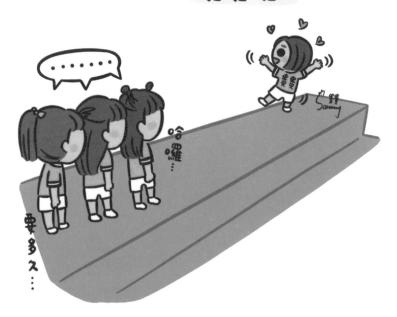

完全不知道其他啦啦隊
員都看著這個笨同事什
麼時候才會發現……

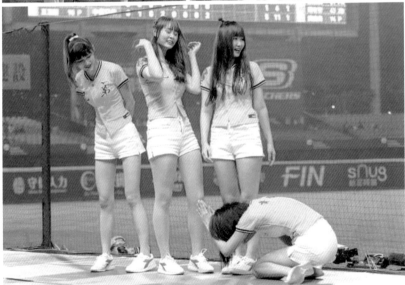

有次網路直播時想跟大家分享一個笑話，正要講時，就忘記啦～～

唉唷！所謂的「靈光乍現」真的是稍縱即逝啊……

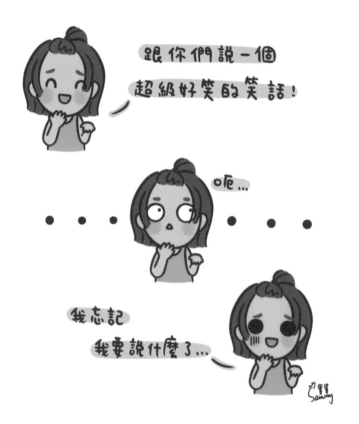

畫到停不下來，我自己也加個幾篇，在畫完一百件
笨蛋事後不知是點到什麼開關，瘋狂連著犯蠢 XDD

買個早餐要還給店員吸管時手誤，抽到薯條……
旁邊還有其他客人～超丟臉啦！

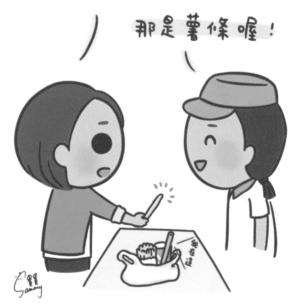

與妮可住宿同房時，發生了這件慘案。苦主妮可看起來很開心（？）

不小心打翻毛豆在妮可行李箱上...

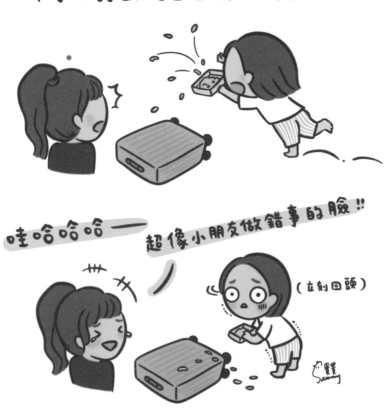

哇哈哈哈——　超像小朋友做錯事的臉!!

（立刻回頭）

關於日期，我也曾經問過：「這周日是星期幾？」

媽,我買了你愛吃的鴨舌,
放冷藏可存3天,
放冷凍可存10天,
可以到10月33日!

這女兒沒救了...

寶寶
Sammy

在跟許多好友宣傳「聖誕精靈」有多可愛後，才得知是自己搞錯名字了……

舞蹈課後，Peggy 找不到自己的飯糰，回到家後發現我就是兇手啊啊啊啊啊～
（貴貴又一次正常發揮⋯⋯）

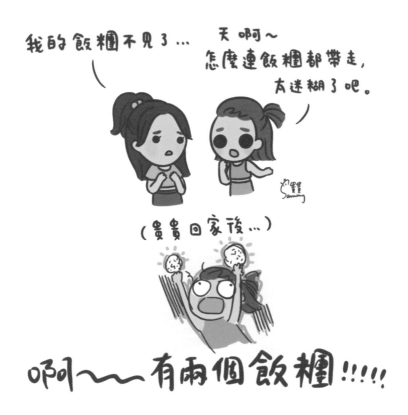

我的飯糰不見了...

天啊～
怎麼連飯糰都帶走，
太迷糊了吧。

（貴貴回家後...）

啊～～有兩個飯糰!!!!!

「……」

（這就是貴貴的日常）

堅果棒黏住了, 撕開包裝後
想用甩的甩出來。

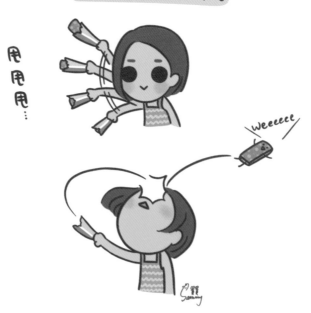

# 智力測驗

看了這麼多貴貴的笨蛋事，
你一定覺得自己很聰明吧……
哼哼那可未必！
這篇設計了幾個
「看圖猜謎」的測驗題，
看看你能答對幾個再說～

★重要提示：答案一定都有「貴」這個字（或同音字）
★最後一頁有答案，不要偷翻喔～

# Q.01
## 猜一句成語

★提示：貴貴的手舉高高，所以是⋯⋯

# Q.02
## 猜一個室內場所

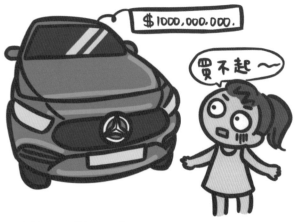

★提示1：機場、百貨公司都有，招待重要人物的地方。
★提示2：還猜不出來？想想這是什麼廠牌的車？

# Q.03
## 猜一種台灣點心食物

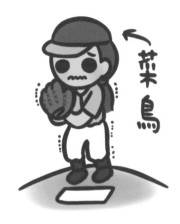

★提示：圖中的貴貴是擔任什麼位置？

# Q.04
## 也是猜一種台灣傳統食物

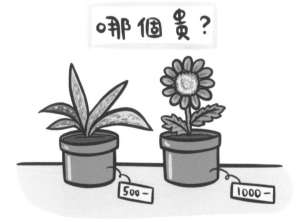

★提示：拜拜時會用到的供奉食物，台語發音。

# Q.05
## 猜一種物品

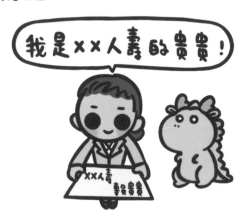

★提示1：飯店房間、銀行都會有的東西
★提示2：圖中的貴貴是什麼職業？

# Q.06
## 猜一句生活對話用語，4個字

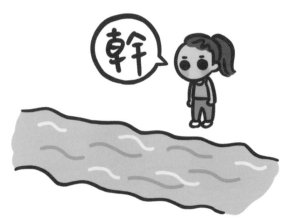

★提示1：對不起不是故意罵髒話的 >< 答案裡有圖中的那個字。
★提示2：有人找你時，你會問對方......？

# Q.07
## 猜一個古代人物

★提示：沒有第幾號的貴貴呢？

# Q.08
## 猜一位更古代的人物

weeeee ——♥

★提示：唐朝被皇上寵愛的女性

# Q.09
## 猜一個現代大型購物場所名稱

★提示：是一間在台北的百貨公司啦～

# Q.10
## 猜一句成語

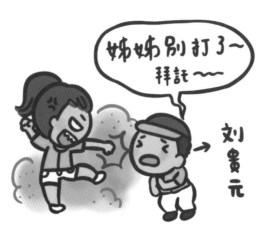

★提示：兄弟新人劉貴元，被笑稱是貴貴的弟弟。

# Q.11
## 猜一句…也算成語吧

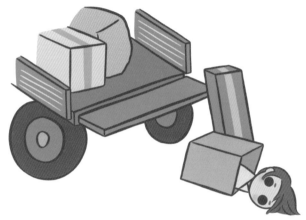

★提示：形容到處找東西的大動作

翻到下一頁
看解答吧！

# 解答在此

**A01 高抬貴手**

（不用多做解釋了吧）

**A02 貴賓室**

（因爲那是一台「貴賓士」）

**A03 菜頭粿**

（很菜的投手貴貴＝菜投貴）

**A04 發糕**

（因爲花貴，唸起來像台語的發粿）

**A05 保險櫃**

（做保險的貴貴，人稱保險貴）

**A06 有何貴幹**

（前面有一條河，貴貴過不去只好罵ㄍ……）

**A07 吳三桂**

（因爲無3貴嘛）

**A08 楊貴妃**

（貴貴和羊咩咩一起飛上天啦～）

**A09 貴婦百貨**

（因爲貴貴的爸爸在擺放貨品。貴父擺貨）

**A10 跪地求饒**

（因爲貴弟求饒嘛～）

**A11 翻箱倒櫃**

（箱子翻下來後，掉出一個貴貴倒在地上）

# 後記

常有許多朋友問～
100 件笨蛋事後，會有第 200、300……
甚至是 1000 件笨蛋事的書本出版嗎？

還真的有可能呢！
只要貴貴這顆腦袋沒有做更換，
隨時都會有很蠢的意外發生（咦？！

不過，也因此過得很開心呀～
雖然不是期許大家也變笨，
但祝福各位，
在生活中也能留下許多大笑的時刻做回憶！

感謝各位閱讀完這本書！

2AF361

# 貴貴的 100 件笨蛋事

## 要笨對你而言是插曲，卻是我的人生主題曲

作　　者　貴貴（劉貴華）
插　　畫　貴貴（劉貴華）
責任編輯　單春蘭
特約編輯　王韻雅
美術編輯　蘇仲彥
版面構成　蘇仲彥
封面設計　威力
行銷企劃　辛政遠、楊惠潔
總 編 輯　姚蜀芸
副 社 長　黃錫鉉
總 經 理　吳濱伶
發 行 人　何飛鵬
出　　版　創意市集
發　　行　城邦文化事業股份有限公司
　　　　　歡迎光臨城邦讀書花園
　　　　　網址：www.cite.com.tw

香港發行所　城邦（香港）出版集團有限公司
　　　　　香港灣仔駱克道 193 號東超商業中心 1 樓
　　　　　電話：（852）25086231
　　　　　傳真：（852）25789337
　　　　　E-mail：hkcite@biznetvigator.com

馬新發行所　城邦（馬新）出版集團
　　　　　Cite (M) Sdn Bhd 41, Jalan Radin Anum,
　　　　　Bandar Baru Sri Petaling,
　　　　　57000 Kuala Lumpur,Malaysia.
　　　　　Tel：(603) 90578822
　　　　　Fax：(603) 90576622
　　　　　Email：cite@cite.com.my

印　　刷　凱林彩印股份有限公司
初版一刷 2022 年（民 111）1 月
ISBN　978-986-0769-58-6
定　　價　350 元

若書籍外觀有破損、缺頁、裝訂錯誤等不完整
現象，想要換書、退書，或您有大量購書的需
求服務，都請與客服中心聯繫。

客戶服務中心
地址：10483 台北市中山區民生東路二段 141
　　　號 B1
服務電話：（02）2500-7718
　　　　　（02）2500-7719
服務時間：周一至周五 9:30 ～ 18:00
24 小時傳真專線：(02)2500-1990 ～ 3
E-mail：service@readingclub.com.tw

廠商合作、作者投稿、讀者意見回饋，請至：
FB 粉 絲 團：http://www.facebook.com /
InnoFair
E-mail 信箱：ifbook@hmg.com.tw

國家圖書館出版品預行編目（CIP）資料

貴貴的 100 件笨蛋事 / PS 女孩貴貴著 . -- 初版 . --
臺北市：創意市集出版：城邦文化事業股份有限公
司發行 , 民 111.01
　面；　公分
ISBN 978-986-0769-58-6( 平裝 )

1. 漫畫

947.41　　　　　　　　　　　　　　110019326